褚遂良《倪宽赞》《孟法师碑》

经典全集·中国历代经典碑帖

杨建飞 主编

中国美术学院出版社

经典全集系列主编：杨建飞
特约编辑：厉家玮
图书策划：杭州书豪文化创意有限公司
策 划 人：石博文 张金亮

责任编辑：史梦龙
责任校对：杨轩飞
责任印制：娄贤杰

图书在版编目（ＣＩＰ）数据

褚遂良《倪宽赞》《孟法师碑》 / 杨建飞主编 . --
杭州：中国美术学院出版社，2018.11
 （经典全集·中国历代经典碑帖）
 ISBN 978-7-5503-1825-0

 Ⅰ . ①褚... Ⅱ . ①杨... Ⅲ . ①楷书－碑帖－中国－唐
代 Ⅳ . ① J292.24

 中国版本图书馆 CIP 数据核字 (2018) 第 242246 号

褚遂良《倪宽赞》《孟法师碑》
杨建飞　主编

出 品 人：祝平凡
出版发行：中国美术学院出版社
地　　址：中国·杭州市南山路 218 号 / 邮政编码：310002
网　　址：http : //www.caapress.com
经　　销：全国新华书店
印　　刷：杭州华艺印刷有限公司
版　　次：2018 年 11 月第 1 版
印　　次：2018 年 11 月第 1 次印刷
开　　本：710mmx889mm 1/8
印　　张：7
印　　数：00001-10000
书　　号：ISBN 978-7-5503-1825-0
定　　价：40.00 元

前言

文字产生之初是为了帮助人们传递信息、交流思想。中华文明之所以能绵延五千多年且依然生生不息，在文化传承与传播方面发挥了重要作用的方块字实在功不可没。鲁迅先生曾说：『中国文字有三美，音以感耳，形以感目，意以感心。』的确，与世界上其他的一些表音文字相比，中国的文字不仅有音，而且有形、有义。每一个字的背后都凝聚着先人的智慧，体现了他们认识世界、观察万物的方式，因而具有极其深厚的文化内涵，并为后来蓬勃发展的书法艺术提供了良好的基础。

谈到书法，相信大多数人都不会感到陌生。作为一门博大精深、源远流长的传统艺术，中国书法与汉字一样，都是中华文化的重要构成部分。不过，相较而言，文字偏于实用，而书法则更多地属于艺术的范畴。简单来说，书法就是用写刻工具在载体上留下的痕迹。但这痕迹不是随意挥洒的，在创作过程中，书法家借助手中的工具来抒发自己的情感，时缓时急、顿挫自如，具体视当时的心境而定。认真观赏一幅书法作品时，我们仿佛可以透过一个个灵动的字感受到书法家个人的文化素养、个性态度，于无声中获得美的体验和文化熏陶。

从甲骨文、金文、篆书、隶书，到草书、楷书、行书，不同时期的汉字，其书写方法和字体结构各有特色。然而，不管书法家们的风格如何迥异，优秀的书法作品总能受到人们的喜爱和推崇，从而经受住时间的考验，流传至今，熠熠生辉。另外，从全球化的角度来看，书法艺术从很早的时候就超越了国界，成为中华民族与世界上其他民族交往的媒介之一，使许多国家和地区的经济、文化事业在原有基础上实现了新的飞跃。

生活在高速发展的现代社会，人们的精神文化世界比以前任何时期都更为丰富。在不同文化和各种文化产品相互碰撞的过程中，书法艺术也遭遇了不小的挑战。随着互联网在生活中的普及和深入，人们写字的机会越来越少，更不用说拿毛笔创作书法作品了。然而，有一点是毋庸置疑的，那就是书法艺术在我们工作、学习、生活的方方面面依然有着很高的应用价值。许多书法作品，其内容本身或是反映了特定时期的重要事件，或是表达了书法家的个人境遇，为身处后世的人们了解和研究当时的社会状况提供了珍贵的资料。

基于以上所述的种种原因，我们精选碑帖，用简洁大方的排版、现代化的印刷技术，策划了这套『中国历代经典碑帖』，希望为广大书法爱好者提供优质的研习素材。

简　介

褚遂良（五九六—六五九），字登善，祖籍河南阳翟（今河南禹州），晋末南迁为钱塘（今浙江杭州）人。褚遂良是唐初名臣，高宗时封河南郡公，故称『褚河南』。他博通文史，精于书法。初学虞世南，晚年时又取法钟繇、王羲之，融会汉隶，其书流畅多姿，自成一派，人称『褚体』。他与欧阳询、虞世南、薛稷并称『初唐四大家』。

《倪宽赞》传为褚遂良晚年作品，现藏于台北『故宫博物院』。褚遂良在此卷中掺杂隶书笔法，提笔轻盈，收笔沉稳，转折处圆厚而含蓄，使得作品整体充满了一种典雅的韵味。明代王世贞在《弇州山人四部稿》中如此评价道：『一勾一捺有千钧之力，虽外拓取姿，而中擪有法。』指出褚遂良《倪宽赞》中的字虽清瘦挺拔，却极富方正刚直之气。《倪宽赞》历来是学习楷书者临习的经典法帖。

《孟法师碑》，全称《京师至德观主孟法师碑》，由岑文本撰文，褚遂良书，碑石立于唐贞观十六年（六四二），然原石久佚，现仅有清代李宗翰所藏剪裱唐拓孤本传世。此碑用笔极富变化，轻重虚实、疏密顿挫都拿捏得恰到好处，作品整体严谨而流畅。其中，撇尾、捺脚偶见隶意，但都含蓄内敛，蕴而不显。

对于褚遂良的《孟法师碑》，历代都有许多盛赞。宋代苏轼用『清远萧散，微有隶体』点出了褚书的特色。明代王世贞说：『褚公以贞观十六年书，时尚刻意信本，最为端雅，饶有古意，波拂转折处，无毫发遗恨，真墨池至宝也。』而藏家李宗翰则将褚遂良的书法分析得更为全面透彻：『遒丽处似虞，端劲处似欧，而运以分隶遗法，风规振六代之余，高古近二王以上，殆登善早年极用意书。』具体来看，此帖笔画分明，端庄雅正，除了有极高的鉴赏价值，也适合楷书入门者研摹。

《倪宽赞》

汉兴六十餘載海／內艾安府庫充實／而四夷未賓制度

本帖的内容来自班固《汉书》卷五十八《公孙弘卜式兒宽传》后的赞词，是对西汉中后期治国名臣的一次总结，赞叹汉武帝朝人才之盛。

艾安：『艾』通『义』，表示安定。

府库：泛指收藏文书、财物和兵器的地方。

夷：古时用以称呼周边民族。

阙:同「缺」。

弗及:来不及。

蒲轮:指用蒲草裹轮的车子。转动时震动较小。古时常用于封禅或迎接贤士,以示礼敬。

多闕上方欲用文
武求之如弗及始
蒲輪迎校生見
主父而歎息羣士

多阙。上方欲用文\武,求之如弗及,始\以蒲轮迎枚生,见\主父而叹息。群士\

〇〇三

慕嚮異人並出卜

式拔於芻牧羊

擢於賈竪衛青奮

奮於奴僕日磾出

异人：不寻常的人；有异才的人。

卜式：西汉时官员，在为官之前以耕种和畜牧为业。后因出资赞助朝廷抵抗匈奴而入仕。

刍牧：指割草放牧。

弘羊：桑弘羊，汉武帝的顾命大臣之一，官至御史大夫，出身商人家庭。

贾竖：旧时对商人的称呼，含不敬之意。

卫青：西汉名将，汉武帝第二任皇后卫子夫的弟弟，汉武帝在位时官至大司马大将军，封长平侯。

日磾：金日磾，西汉政治家，是驻牧武威的匈奴休屠王太子，因此说他『出于降虏』。

曩时：从前，过往。

版筑：指傅说，商王武丁的大臣，曾在傅岩（今山西平陆东）从事版筑。版筑，我国古代修建墙体的一种技术，把土夹在两块木板中间，用杵捣坚实，使其成为墙。

饭牛：指甯戚，春秋时齐国大夫，早年怀才不遇，曾为人挽车喂牛。后被发现并重用，辅佐齐桓公成为『春秋五霸』之首。

公孙弘：少时为吏，牧豕海上，四十而学，后被人推荐，汉武帝时被征为博士，历任要职，官至丞相。

於降虜斯亦曩時巳

版築飯牛之則

漢之得人於茲為

盛儒雅則公孫

于降虏，斯亦曩时〉版筑饭牛之明巳。〈汉之得人，于兹为〉盛，儒雅则公孙（弘）、

董仲舒：西汉思想家，提出『罢黜百家，独尊儒术』，使儒学成为中国社会正统思想。

兒宽：西汉官员，精通经学和历法，且善文辞。

石建、石庆二人，皆万石君石奋之子。石奋，西汉大臣，曾侍汉高祖、汉文帝、汉景帝，其人不通文学，然恭谨无比。长子石建为汉武帝时郎中令。少子石庆，官至丞相。

汲黯：西汉名臣。汲黯出身仕宦。汉武帝时曾为东海太守。因政绩突出而被召为主爵都尉，列于九卿。

韩安国：西汉名臣。自幼博览群书，汉武帝时进入中央政权的核心圈子，为国家发展建言献策。

郑当时：汉景帝时任太子舍人。汉武帝时，历任鲁中尉、济南郡太守、江都相、右内史。在职期间为朝廷广罗人才。

董仲舒兒宽篤行

則石建石慶質直

則汲黯卜式推賢

則韓安國鄭當時

定令则赵禹、张汤，／文章则司马迁、相／如，滑稽则东方朔、／枚皋，应对则严助、

赵禹、张汤：二人均有文才，是汉武帝时论定律令、严酷执法的代表人物。

司马迁：西汉史学家、散文家，司马谈之子。他创作了中国第一部纪传体通史《史记》。

相如：司马相如。鲁迅曾说："武帝时文人，赋莫若司马相如，文莫若司马迁。"西汉辞赋家。

滑稽：原意是流酒器。《史记·滑稽列传》中引申为能言善辩、言辞流利之人。

东方朔：西汉著名文学家。他性格诙谐，言词敏捷，滑稽多智，常在武帝前谈笑取乐。

枚皋：西汉辞赋家枚乘之子，以文思敏捷著称。

严助：西汉著名辞赋家。当时郡国荐举贤良，参加对策的有一百多人，汉武帝认为严助的对策最好，因此特意提拔严助为中大夫。

定令则赵禹张汤

文章则司马迁相

如滑稽则东方朔

枚皋应对则严助

朱买臣：家贫好学，卖柴为生。后经同乡严助推荐，拜为中大夫。后平定东越叛乱，列于九卿。

唐都、洛下闳：西汉天文学家，二人曾与司马迁、邓平等人协作，编制太初历。

李延年：西汉音乐家，同时也是汉武帝宠妃李夫人的哥哥。

张骞：西汉杰出的外交家，曾奉汉武帝之命出使西域，因而开拓了丝绸之路。

朱買臣懃則唐
都洛下閎恊律則
李延年運籌則桑
羊奉使則張騫

苏武：汉武帝时奉命出使匈奴，后被扣留，经十九年才获释回汉。

霍去病：西汉名将，也是卫青的外甥。十七岁即初次征战匈奴，漠北之战中封狼居胥，大捷而归。后因病去世，年仅二十三岁。

霍光：西汉政治家，也是霍去病异母弟。汉武帝临终时指定霍光为大司马大将军，和金日磾、桑弘羊等一同辅佐时年八岁的汉昭帝。

不可胜纪：不能逐一记述，极言其多。

苏武，将率则卫青、霍去病，受遗则霍光、金日磾，其余不可胜纪。是以兴造

苏武将率则
霍去病受遗则霍
光金日磾其余不
可胜纪是以兴造

功業制度遺文後

世莫及孝宣承統

纂修洪業亦講論

六藝招選茂異而

制度遗文：前代留给
后代的礼乐制度、法
令条文。

承统：继承帝位。

洪业：大业。古时多
指帝王之业。

六艺：指礼、乐、射、
御、书、数六种技能，
始于中国周朝的贵族
教育体系。

茂异：指才德出众。

萧望之、梁丘贺、夏〈侯胜、韦（弘）成、严彭〉祖、尹更始以儒术〈进，刘向、王褒以文〉

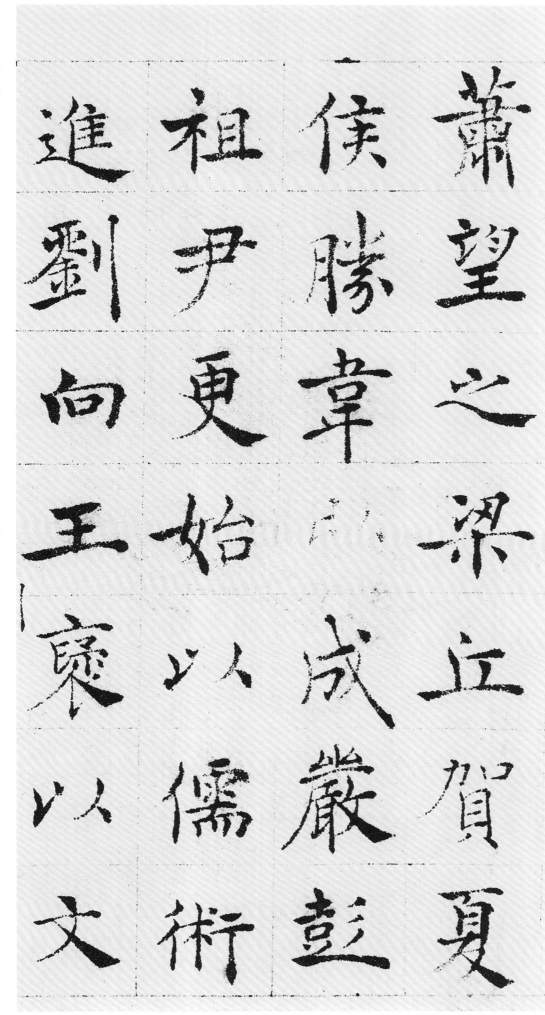

萧望之梁立
侯胜韦成严彭
祖尹更始以儒术
进刘向王褒以
文

章顯將相張安世

趙充國魏相丙吉

于定國杜延年治

民則黄霸王成龔

遂、郑（弘）、召信臣、韩／延寿、尹翁归、赵广／汉、严延年、张敞之／属，皆有功迹见述／

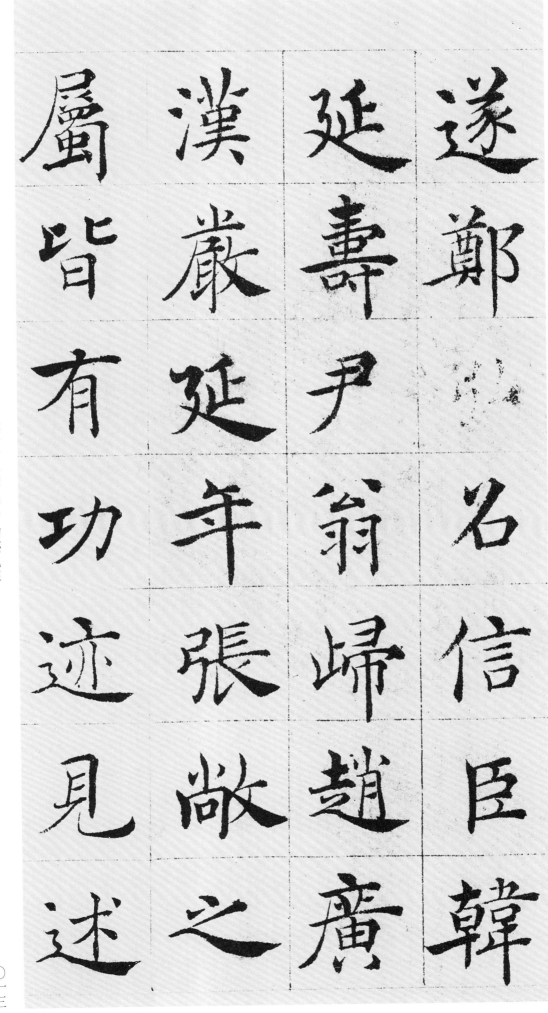

屬 漢 延 遂

皆 嚴 壽 鄭

有 延 尹 名

功 年 翁 信

迹 張 歸 臣

見 敞 趙 韓

述 之 廣

于世：指上述各
人的功迹在世间广为
流传。

次：次序，等第。

於世叁其名臣六

其次也

臣褚

遂良書

赵子昂坚跋：河南三龛，《孟法师》二刻早年所书，/《房公乔》《圣教记序》长安、同州本并/晚年书。此《倪宽赞》与《房碑》《记序》/用笔同，晚年书也。容夷婉畅，/如得道之士，世尘不能一毫婴/

河南三龕孟法師二刻早年所書

房公喬聖教記序長安同州本並

晚年書此倪寬賛与房碑記序

用筆同晚年書也容夷婉暢

如得道之士世塵不能一毫嬰

之观之自鄙束缚于毫楮／间耳。诸王孙赵孟坚子固书。／《群玉帖》中《帝京篇》赝迹可／笑，盖枯且露矣。河南晚年／书虽瘦实腴。孟坚又云。／

之觀之自鄙束縛書毫楮

間耳諸王孫趙孟堅子固書

群玉帖中軍京篇贗迹可

笑蓋枯且露矣河南晚年

書雖瘦實腴 孟堅又云

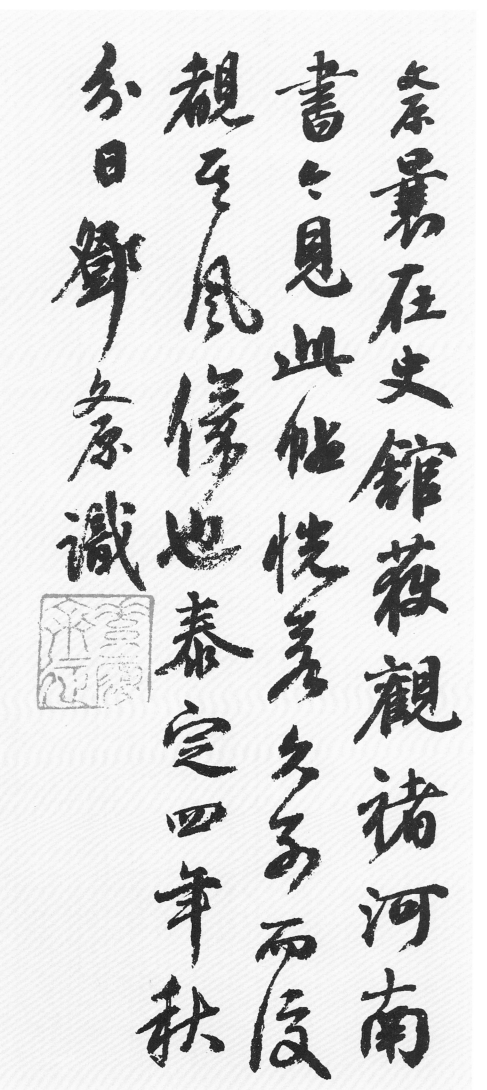

邓文原跋：文原曩在史馆获观褚河南〈书，今见此帖，恍若久别而复〉睹其风仪也。泰定四年秋〈分日邓文原识。〉

褚河南漢兒寬賛正書三百四十字中刮去
五字蓋宋國諱也河南書豈待賛而顯子
固所謂容夷婉暢者殆得之矣至順四年閏
三月廿四日柳貫識

柳贯跋：褚河南《汉·兒宽赞》正书三百四十字，中刮去／五字，盖宋国讳也。河南书岂待赞而显，子／固所谓『容夷婉畅』者殆得之矣。／至顺四年闰／三月廿四日柳贯识。／

評者論河南書字裏金生行間玉潤法則
溫雅美麗多方觀此贊真不虛也吾求數
歲始得之謹珍襲之吾先世蓄河南書廉頗
藺相如而下數十傳節文終以優孟遭世兵
亂家隳於寇此書散落人間雖或見之之力不
能復後六莫知存吾舉家為憾平洲府君及

杨士奇跋：评者论河南书『字里金生，行间玉润，法则／温雅，美丽多方』，观此赞真不虚也。吾求数／岁始得之，谨珍袭之。吾先世蓄河南书《廉颇／蔺相如》而下数十传节文，终以《优孟》。遭世兵／乱，家隳于寇。此书散落人间，虽或见之，力不／能复。后亦莫知存否，举家为憾。平洲府君及／

〇二〇

劉子高先生之文具著其事故覽此益重先

世之感正統七年五月既望廬陵楊士奇謹識

刘子高先生之文，具著其事。故览此益重先／世之感。正统七年五月既望庐陵杨士奇谨识。

钱溥跋：唐文学馆学士褚遂良尝为文皇临／羲之《兰亭帖》最多，然喜作正书。其磨崖／《孟师》《圣教》等帖亦世著闻，尝得见之，／独此／《儿宽赞》未之见也。婉丽清劲，尤非诸帖所／及。庐陵杨文贞公之子叔简宝藏先爱久／

唐文學舘學士褚遂良嘗為文皇臨

羲之蘭亭帖家多然喜作正書其磨崖

孟師聖教等帖亦世著聞嘗得見之獨此

兒寬賛未之見也婉麗清勁尤非諸帖所

及廬陵楊文貞公之子叔簡寶藏先愛久

矣，展玩之頃，敬書此歸之，成化乙未冬

東吳錢溥謹題

《孟法师碑》

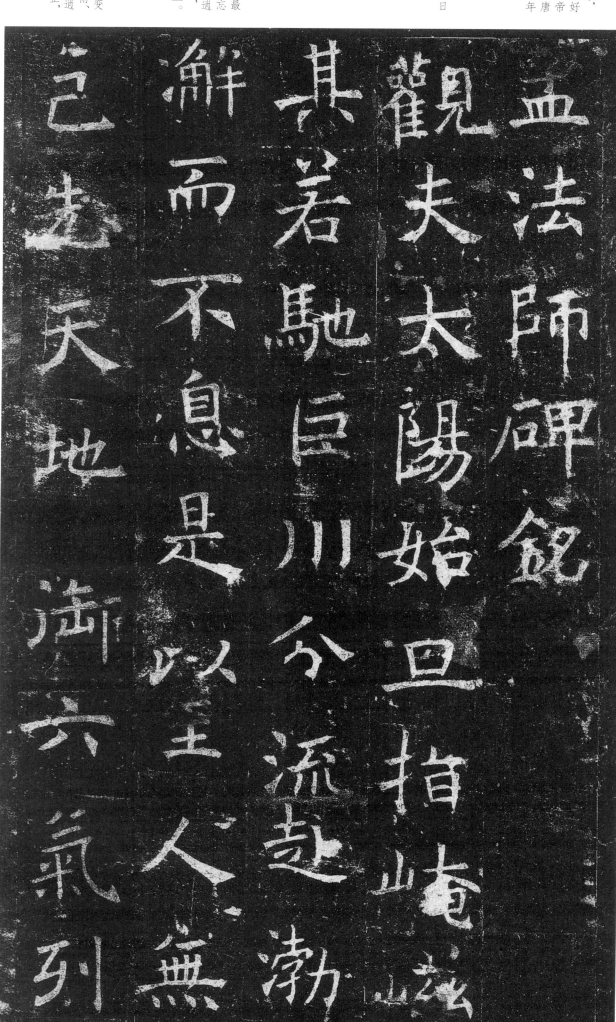

孟法师：法师名静素，江夏安陆人也。少而好道，誓志不嫁，隋文帝居之京师至德宫，至唐太宗贞观十二年卒，年九十七。

崦嵫：传说中太阳每日落入的山。

渤澥：即渤海。

至人无己：道德修养最高的人能顺应客观，忘掉自己。语出《庄子·逍遥游》：「至人无己，神人无功，圣人无名」。

御六气……把握六气的变化。六气，阴、阳、风、雨、晦、明。语出《庄子·逍遥游》：「乘天地之正，御六气之辩」。

仙神化，隘宇宙而遗／万物。与齐鲁缙绅，束名／教于俄景，汉魏豪杰，殉／荣利于穷途。何异乎蜉／（蝣）生于崇朝，争长于龟鹤，／

秋豪出於未兆計大於

崐閬者哉若乃岱山龍

駕傳神丹之秘決秦都

鳳祠流洞簫之妙響用

能延頹年於昧谷振朽

秋豪：即「秋毫」，秋天时鸟兽身上新长出来的细毛，喻微小的事物。

未兆：尚未显示出迹象。

岱山：泰山。

若乃：至于。

昆阆：昆仑山上的阆苑，传说是神仙居住的地方。

颓年：衰老之年。

昧谷：古代传说中太阳西沉之处。

骨於玄廬白玉之簡祈

西王而可值青雲之衣

師東陵而易襲豈非度

世之寶術登遐之妙道

焉法師俗姓孟氏諱靜

骨于玄庐。白玉之简，祈\西王而可值；青云之衣，\师东陵而易袭。岂非度\世之宝术，登遐之妙道\焉？法师俗姓孟氏，讳静\

〇二九

素，江夏安陆人也。其先／徙里成仁，继迹于孔墨；／冬筍表德，齐声于曾闵。／是以贻则当世，锡类后／昆。轩冕之盛，既富于天／

素江夏安陸人也其先
徙里成仁繼跡於孔墨
冬筍表德齋聲於曾閔
是以貽則當世錫類後
昆軒冕之盛既富於天

徙里成仁：参见『昔
孟母三徙以成仁』。
指为了让孩子有个良
好的成长环境而搬家。
徙，迁徙。

筍：同『笋』。

锡类：这里指以善施及
众人。

后昆：后嗣，子孙。

轩冕：古时卿大夫的车
子、服饰。也用来代指
官位爵禄。

慕道：宗教用语，意为渴慕真道、追求真理。

乌叄：牛、羊、猪、狗等牲畜。

糠秕：从种子上分离出来的皮或壳。

爵賢明之質獨表於仙
才固以軼仲躬而慕道超
虞而已哉勿而慕道超
然拔俗志在芝桂譬言
叄於糠秕心繁煙霞方

爵，贤明之质，独表于仙〉才。固以轶仲躬之奕〈（叶）……（上）虞而已哉？幼而慕道，超〉然拔俗。志在芝桂，譬乌〉叄于糠秕，心系烟霞，方〉

绮罗：泛指华美的丝织衣物。

桎梏：桎，脚镣。梏，木制手铐。用以比喻束缚人的东西。

懿戚：指皇亲国戚。

迨：及，等到。

慈亲：慈爱的父母。

凌霜：抵抗霜寒。比喻品格高洁。

绮羅於桎梏既而初笄

云毕迨吉有典懿戚託

繼世之援慈親割相離

之情千金甫陳百兩將

戒法師凌霜之操守

玄冬：中国古时称冬天为『玄冬』。玄，黑色。古人以四方为四季之位，北方为冬位，其色黑，故有此称。

匪石之诚：比喻坚贞不渝的诚心。语出《诗经·邶风·柏舟》：『我心匪石，不可转也。』

嘉礼：美好的礼仪。据《周礼·春官·大宗伯》，中国古时『以嘉礼亲万民』，具体又分为饮食、婚冠、宾射、飨燕、脤膰、贺庆六礼。

遽：立即。寝：停止。

屣：木制的鞋，也泛指各种材质的鞋。

蔬菲：指果菜类食物。

节于玄冬，匪石之诚，誓\捐生于白刃。素慨难夺，\嘉礼遽寝。乃脱屣通德\之门，绝景集灵之馆。虔\修经戒，长甘蔬菲。漱元\

節於玄冬匪石之誠撟
捐生於白刃素慨難奪
嘉禮遽寢乃脫屣通德
之門絕景集靈之館虔
修經戒長甘蔬菲漱元

停午：正午，中午。

中夜：半夜。

玄牝：道教术语，指欲
望。欲望生则思想存。

条贯：条理，系统。

气於停午思輕舉於中

夜若夫金簡玉字之餘

論玄牝道樞之妙旨三

皇內文九鼎丹法莫不

究其條貫猶登山而小

鲁践其户
庭若披云
而见日允所
谓天挺才
明人宗摸楷
者已随高
祖文皇帝
闻风而悦徵
赴京师亦既
来仪居于

鲁；践其户庭，若披云／而见日。允所谓天挺才／明，人宗模楷者已。随高／祖文皇帝闻风而悦，征／赴京师。亦既来仪，居于／

虚己：谦虚，虚心。

翘心：仰慕，悬想。

讲肆：讲舍，讲堂。

鸿钟：亦作「洪钟」，意为巨大的钟。

灵坛：祭坛。

著录：记载，记录。

至德之觀公卿虛己
女翹忑於是高視神州
廣開眾妙懸明鏡於講
肆陳鴻鍾於靈壇著錄
之侶升堂者比跡問道

之客，及门者成群。虽列〔星（之）仰天津，众山之宗〕地轴，未足以喻也。〔我高祖以大圣缔基，功〕踰覆载，皇上以钦

之客及門者成群雖列星仰天津眾山之宗地軸未是以喻也我高祖以大聖締基功踰覆載皇上以欽

牺农：伏羲氏和神农氏的并称。

三清：指道教天神居住的仙境，即玉清、上清、太清。这里指道教崇奉的三位最高神，即元始天尊、灵宝天尊、道德天尊，此三者合称"三清天尊"[1]。

纬民：治理民众。

九仙：泛指众仙。

济俗：救治世弊。

交泰：这里指天地之气和祥，万物通泰。

典時歷夷險懷趙璧而

法師維持科戒弘宣經

俗天地交泰中外和平

清以緯民懷九仙而濟

明篡歷道冠犧農崇三

天倪：天边。

椿菌：大椿与朝菌。此二者生命长短殊异。语出《庄子·逍遥游》："朝菌不知晦朔，蟪蛄不知春秋，此小年也。楚之南有冥灵者，以五百岁为春，五百岁为秋，上古有大椿者，以八千岁为春，八千岁为秋，此大年也。"

彭殇：彭，彭祖，代指高寿；殇，未成年而死。

無玷年殊盛廆鼓吴濤
而不竭跡均有待心叶
無為循大小於天倪既
齊椿菌忘壽夭於物化
寧辯彭殤而靈氣有感

无玷，年殊盛衰，鼓吴涛／而不竭。迹均有待，心叶／无为。循大小于天倪，既／齐椿菌，忘寿夭于物化，／宁辩彭殇？而灵气有感，／

仙骨凤著金液方授驾
白龙而不反玉棺遽掩
望青鸟之来翔以
贞观
十二年七月十二日遗
形而化春秋九十有七

冕旒：古代大夫以上的礼冠。这里用以代指士大夫。下文的『缙绅』同。

缙绅：也作『搢绅』，原意是插笏。笏，古代朝会时官官所执的手板，有事就写在上面，以备遗忘。

彻乐：古代遇有巨大的灾患或重要人物的病故时，帝王或卿大夫撤除乐器，以示忧戚。

伶：等，齐。

頏色如生舉體柔弱斯
盖仙經所謂尸解者也
冕旒惜道門之梁壞縉
紳悼人師之云亡固以
恩伶徹樂悲踰輟相有

颜色如生，举体柔弱，斯／盖仙经所谓尸解者也。／冕旒惜道门之梁坏，缙／绅悼人师之云亡。固以／恩伶彻乐，悲踰辍相。有／

勅賜以賻
跡霞舉玉京雲開金液
飛廉先路句芒奉璧飛
表丹青聲流金石玄風
誰篡允屬賢明翟衣

赙……拿财物帮助他人办丧事。

玉京……道家称天帝所居之处。

金液……指服用后可以成仙的丹液。

飞廉……中国古代神话中的神兽，也作「蜚廉」。文献称其为鸟身鹿头或鸟头鹿身。

句芒……中国古代神话中的木神（春神）。太阳每天从扶桑上升起，而神树扶桑归句芒管理。句芒的形象本来是鸟身人面，后来在祭祀和年画中逐渐变成骑牛的牧童。

翟衣……古代贵妇所穿的用翟羽装饰或织有翟羽纹样的衣服。翟，野鸡的羽毛，古代舞具。

拾葉

丸雙

共七百六十九字　按拾葉當作拾壹葉　文治記

絕志鶴御依情栖心大

道投蹟長生三山可陟

九轉方成靈化人間高

王文治記

绝志，鹤御依情。栖心大／道，投迹长生。三山可陟，／九转方成。灵化人间，高……／共七百六十九字。按：『拾叶』／当作『拾壹叶』。文治记。／

陶南村輟耕錄卷七載趙文敏千文

公自跋云此卷數年前所書當時

學褚河南益法師碑故結字規

摹八分觀公特表而出之知是碑

在松雪時已不易見況自元迄今又

陆恭跋：陶南村《辍耕录·卷七》，载赵文敏《千文》，〈公自跋云〉：『此卷数年前所书，当时／学褚河南《孟法师碑》，故结字规／模八分。』观公特表而出之，知是碑〈在松雪时已不易见。况自元迄今又／

〇四四

五百餘年耶　梅塍先生薄遊吳
下得此寶帖并宋搨歐碑化度寺以
歸吾知蓬窗展閱輝暎湖山當年
米老攲寶晉齋艎携蘭亭帖對
紫金浮玉山恐不是過也

嘉慶五年庚申小春月陸恭題于松下清齋

唐褚河南書京師至德觀主

孟法師碑天下第一本雍正十

有一年歲在癸丑秋九月端午日

琅邪王澍鑒定

王澍跋：唐褚河南书京师至德观主／《孟法师碑》天下第一本。雍正十／有一年，岁在癸丑，秋九月端午日，／琅琊王澍鉴定。

〇四七

余聞吳中繆氏藏有褚河南《孟法師碑》舊矣云此碑是鳳洲先生萬卷樓故物世間僅此一本藝林至寶也後於一收藏家見之

王文治跋：余聞吳中繆氏藏有褚河南《孟〉法师碑》旧矣，云此碑是凤洲先〉生万卷楼故物，世间仅此一本，艺〉林至宝也。后于一收藏家见之，〉

○四八

售者谓即缪氏本然私心然不

惬以为决定非河南书名虽重

价难昂难逃鉴者之目顷来吴

门闻汪十庚郎中新从缪氏购

售者谓即缪氏本。然私心颇不／惬，以为决定非河南书。名虽重，／价虽昂，难逃鉴者之目。顷来吴／门，闻汪十庚郎中新从缪氏购／

〇四九

得此本亟索觀之則古趣幽

光洋溢楷墨之上而結字之樸

挫用筆之沉挚全従秦篆漢隸

而来迥異尋常蹊逕岢哉世

得此本，呕素观之，则古趣幽／光洋溢楷墨之上，而结字之朴／拙，用笔之沉挚，全从秦篆汉隶／而来，迥异寻常蹊径。奇哉！世／

○五○

所未有也，乃知向者收藏家所購

真，豈能識偽獨書法也哉

乃為人所紿耳，嗟乎！若不見

真，豈能識偽獨書法也哉

嘉慶五年庚申冬十月朔日丹徒王文治

所未有也。乃知向者收藏家所购〈本，盖为人所绐耳。嗟乎！若不见〉真，岂能识伪，独书法也哉。〈嘉庆五年庚申冬十月朔日丹徒王文治。〉

〇五一